碑帖名品全本实临系列

孙过庭《书谱》实临解密

翁志飞 著

上海书画出版社

碑帖名品全本实临系列

李斯《峄山碑》实临解密

《礼器碑》实临解密

《曹全碑》实临解密

王羲之《兰亭序》四种实临解密

王羲之、王献之小楷实临解密

《张黑女墓志》《董美人墓志》实临解密

智永《真草千字文》实临解密

褚遂良《雁塔圣教序》实临解密

怀仁集《王羲之书圣教序》实临解密

孙过庭《书谱》实临解密

《灵飞经》实临解密

颜真卿《多宝塔碑》实临解密

颜真卿《祭侄文稿》《祭伯父文稿》《争座位帖》实临解密

李阳冰《三坟记》实临解密

柳公权《神策军碑》实临解密

赵佶瘦金体三种实临解密

作者简介

翁志飞，一九七三年五月生于浙江省丽水市，一九九七年毕业于中国美术学院中国画系书法篆刻专业。现为浙江师范大学美术学院教师，中国书法家协会会员。从事书法篆刻教学、创作与理论研究二十多年，近期工作的重心在于重新梳理书法技法体系，并以融媒体著作的形式编撰出版。

孙过庭《书谱》实临解析　翁志飞

孙过庭生平

孙过庭，《旧唐书》《新唐书》皆无传，其简介，唐张怀瓘《书断》云：「孙虔礼，字过庭，陈留人。官至率府录事参军。博雅有文章，草书宪章二王，工于用笔，俊拔刚断，尚异好奇，然所谓少功用，有天材。真行之书，亚于草矣。尝作《运笔论》，亦得书之指趣也。与王秘监相善，王则过于迟缓，此公伤于急速，使二子宽猛相济，是为合矣。虽管夷吾失于奢，晏平仲失于俭，终为贤大夫也。过庭隶、行、草入能。」生卒年月不详，其《书谱》云：「余志学之年，留心翰墨，味钟张之馀烈，挹羲、献之前规，极虑专精，时逾二纪，有乖入木之术，无间临池之志。」「志学之年」典出《论语·为政》：「子曰：『吾十有五而志于学。』」十二年为一纪，以此推测，《书谱》必作于三十九岁之后。其友陈子昂所撰《率府录事孙君墓志铭》云：「幼尚孝悌，学文，不及从事。得禄值凶孽之灾（此句疑有脱漏，意为□□得禄，值凶孽之灾）；四十见君，遭逸廌之议。忠信实显，而代不能明，仁义实勤，庶几天人之际，将期老陲厄贫病，契阔良时，养心恬然，不染物累。而有述，死且不朽，宠荣之事，于我何有哉。志竟不遂，遇暴疾，卒于洛阳植业里之客舍，时年若干。」又其《祭率府孙录事文》云：「君不惭于贞纯，乃洗心于名理。元常既没，墨妙不传，君之逸翰，旷代同仙。岂图此妙未极，中道而息，怀众宝而未摅，永幽泉而掩魄」（《陈子昂集》）。朱关田据墓志铭在陈子昂文集中的排序，推断墓志铭作于唐天授元年（六九○），其《孙过庭及其〈书谱序〉》考云：「查《资治通鉴》卷二○三云：『垂拱二年三月戊申，太后命铸铜为匦。』听投表疏，盛开告密之门，于是四方告密者蜂起，人皆重足屏息。孙过庭「四十见君，遭逸廌之议」若在是年，「四十」为其确数，则其书撰《书谱序》为四十一岁，正合「时逾二纪」之说。据上考陈子昂《墓志》撰于天授元年，孙过庭卒年乃为四十四岁，逆计当生于唐贞观二十年（六四六）。若是，文明年间（六八四）扬州徐敬业反叛，即所谓「凶孽之灾」，孙过庭年三十八。反观上引《孙君墓志铭》『得禄值凶孽之灾；四十见君，遭逸廌之议』，所疑脱漏之句，或乃「卅八」「卅八」两字，即「卅八得禄，值凶孽之灾，四十见君，遭逸廌之议」。如是，方合墓志骈文文体。」则其生卒年约为贞观二十年（六四六）至天授元年（六九○）。

张怀瓘提到孙过庭『草书宪章二王』，但什么时候开始学二王，学了二王什么帖，是真迹还是摹本，通过什么渠道看到或得到，都没有有提到，却提到了他的一个好朋友王绍宗：『王绍宗字承烈，江都人。父修礼，越王友道云孙也。承烈官至秘书少监。清鉴远识，才高书古，祖述子敬，钦羡柬之，其中年小真书，体象尤异，沈邃坚密，虽华不逮陆，而古乃齐之。其行草及章草次于真。晚节之学则攻乎异端，度越绳墨，薰莸同器，玉石兼储，苦以败为瑕，笔乖其指」（张怀瓘《书断》）。可见他的书法取向也是二王，佩服陆柬之，陆柬之是虞世南的外甥，而虞世南曾师法智永。（图一）从王绍宗存世唯一作品《王徵君临终口授铭》可见其受虞世南、陆柬之书风的影响还是很明显的，也可能因与陆柬之的关系而能看到二王或虞世南的真迹。（图二）他的学书体会是「鄙夫书翰无功者，特有水墨之积习。常清心率意，虚神静思以取之。论及此道，明朝必不觉已进，陆于后密访知之，嗟赏不少，将余比虞君，以虞亦不临写故也，但心准目想而已。闻虞眠布被中，恒手画肚，与余正同也」（张怀瓘《书断》）。可见他学书重目观，而不事临摹，这一点与孙过庭差异很大。因为虞世南

图一　陆柬之《文赋》

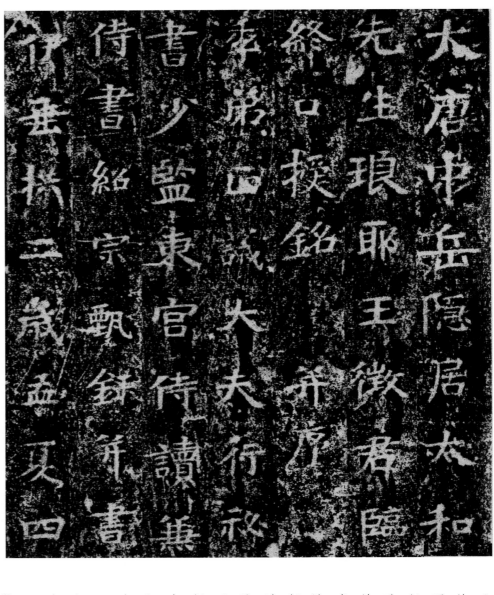

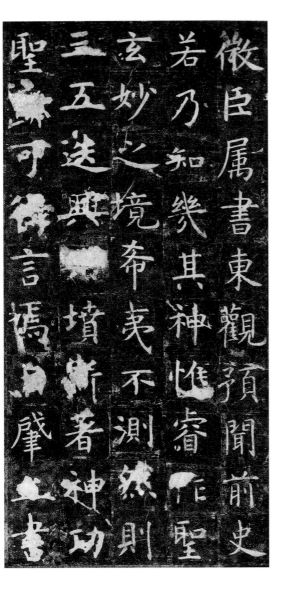

八年，耳濡目染，即使不临摹也很容易得其笔法，而孙过庭就不同了，他没有虞、陆的师承条件，只能通过他们的作品来揣摩其用笔，自然必须对实，这是要区别对待的，不能一概而论。（意）毕罗《尊右军以翼圣教》云：「据本传所记载，王绍宗曾经以抄经书为业，并在寺院里居住了三十年。王绍宗因「性澹雅，以儒素见称」还侍奉太子（据推测是李成器）读书学习，并且官至宫廷图书馆的副馆长。在七〇五年张易之死后，王绍宗被迫辞职回乡。据张彦远《大令书语》，我们知道王绍宗参与过押缝其书法作品，并且有官资格去鉴定其真伪。由此而推测，孙过庭通过王绍宗参阅名家书法作品真迹或摹本的可能性的确存在。」朱关田也据此推测，即王绍宗有官方条件直接触摸名家书法作品。虽然这条记载细小，可是它折射出非常重要的事实，题为「缝上绍宗」应该是因为他在秘书省当官。六八四年徐敬业起义兵败后，武曌亲自选拔王氏并授官。王绍宗因此推测王徵君临终口授铭。

认为「陈子昂称孙氏「得禄值凶孽之灾」，其入仕或当与王绍宗同时，俱出自扬州。按王绍宗垂拱二年（六八六）书《王徵君临终口授铭》时，六兄徵君，卒时年五十五。绍宗必值中年，且其结衔「正议大夫行秘书少监，东宫侍读兼侍书」，与孙过庭率府录事官属相近，年辈亦差同。孙、王两人，同道旧友，又并为东宫属官，其相友善者或即始于扬州，而笃于东都。」（《孙过庭及其《书谱序》考》）如果说由于王绍宗任职东官，将内府所藏法书借出供孙过庭研习的话，那距《书谱》写成，其间只有三年时间，所以，而以《书谱》用笔之纯熟，不是两三年所能达到的，之前王绍宗已给孙过庭看过虞、陆真迹，也可能之前王绍宗已给孙过庭看过虞、陆真迹，由此上窥智永及二王笔法。

由于王绍宗有以抄经为生的经历，其楷书成就自当高于他的其他书体，从其《王徵君临终口授铭》的风格可见其受虞、陆影响之深。孙过庭《书谱》中特别强调楷书与草书的关系，这也可能是受到王绍宗的启发影响，很可惜孙过庭的楷书作品没有流传下来。

唐人笔制与孙过庭草书用笔

徐邦达《书谱》按云：「此书使用的是有心硬笔，和智永《千文》所用的，大略相同。有的字也往往露出「贼毫」，也是五代以前书迹的特点之一。」论书法后半段显得急躁些，正符合张怀瓘等人对他的评语。米芾说他「作字落脚差近前（左方）而直」。实际上右军书也大都是这样的。只有米氏自书则往往笔向右方斜落」（《古书画过眼要录》）。（图四）这段话首先透露的信息就是笔制，生活习俗决定坐姿，坐姿决定书写姿势决定笔制。有心笔，说明是兼毫，有心有副，有柱有披，心笔兔毫，弹性好，副毫相对软一点，副毫的主要功能一是蓄墨，可使连续书写多字，二是可使点画圆劲饱满，少露圭角。运用得好，可使点画达到刚柔相济的效果。这种笔制源于韦诞，其《笔方》云：「先次以铁梳梳兔毫及羊青（可能为脊之误）毛，去其秽毛，盖使不髯。茹讫，

图四　贼毫

图五　前凉笔

图六　西晋对书俑

各别之。皆用梳掌痛拍整齐毫锋端，本各作扁，极令均调平好，用衣羊青毛——缩令青毛去兔毫头下二分许。然后合扁，捲令极圆。讫，痛颉之。以所整羊毛中截，用心中——名曰「毛柱」，或曰「墨池」「承墨」。复用毫青衣羊青毛外，如作柱法，使中心齐，齐使平均。痛颉，内管中，宁随毛长者使深，宁小不大，笔之大要也」（后魏贾思勰《齐民要术》笔墨第九十一）如一九八五年，甘肃省武威市柏树乡下畦村旱滩坡出土的前凉笔（三一七至三七六）。（图五）这种笔心与副往往结合得不是特别好，所谓「贼毫」就是由笔柱带出来的。

由于笔毫太硬，写出的点画，重心都在中下段，所以，用笔上就重使转、笔势，以成体势。而

另如一九八五年，湖南省长沙市金盆岭九号墓出土的西晋对书俑（图六）若以此种笔用唐以后的双钩执笔法正锋书写，由于笔毫以单钩斜执为主，写出的点画就会显得生硬而容易露圭角。而单钩斜执笔，主要靠腕使转，写出的点画，重心都在中下段，显得敦厚而圆浑。由于用笔率真，顺逆转换自然强劲，几乎没有任何相比之后的要低，刻意修饰的成分，使书者心性得以最直接的呈现。所谓「作字落脚差近前而直」指由于晋、唐结字的重心唐斜执笔运腕刷掠，结字上半部多开张，而用笔至下半部，由于执笔稍正，用笔略收。这是晋、唐普遍用笔特征。徐邦达认为王羲之和孙过庭在这方面差不多是很有见地的，米芾有此感受，正可见其于晋唐用笔理解之深。

这种笔制的实物来源，现存最多的是日本奈良东大寺的正仓院。由日本遣唐使带回献给天皇，再赐给寺院保存的。（图七）这种笔制到晚唐、五代，由于书写姿势的抬升，执笔趋正，渐被相对较软的散卓笔所取代，致使书风及书学观念随之改变。

孙过庭的笔法来源，用他自己的话说就是「味钟、张之馀烈，挹羲、献之前规，极虑专精，时逾二纪」（《书谱》）。以孙过庭出身寒门，而何以得见钟、张、羲、献之作，已不得而知，似乎以自学为主，果真如此，正应张怀瓘「有天材」之论断。至于用笔，《书谱》云：「翰不虚动，下必有由。一画之间，变起伏于峰杪；一点之内，殊衄挫于毫芒。」「峰杪」指用笔入锋、出锋取势的方向、角度，晋、唐书家基本上都是露锋取势。「衄」指笔既下行，又往上去的用笔，左右同理。本上都是露锋取势，以冯摹《兰亭》最为明显，后褚遂良直接将此法用于《雁塔圣教序》，即逆锋取势。「挫」指顿笔后以笔略提，使笔锋转动，离于顿处的用笔，以便于衔接下一笔。连起来就是用笔露锋取势，然后，顺逆转换以成用笔节奏与变化。与法直接承自王羲之，此法直接承自王羲之其《书论》云：「夫书字贵平正安稳。先须用笔，有偃有仰，有

当中，颜真卿《多宝塔》起笔也是如此。「挫」指顿笔后以笔略提，使笔锋转动，离于顿处的用笔，以便于衔接下一笔。欹有侧有斜」又「用笔亦不得使齐平大小一等。」讲的也是用笔侧锋使转，顺逆转化，以成笔势和体势。可

「若欲学草书」，又有别法，须缓前急后，字体形势，状如龙蛇，相钩连不断，仍须棱侧起伏，以成笔势和体势。「用尖笔须落锋混成，无使毫露浮怯。」其《题卫夫人〈笔阵图〉后》云：

见在用笔观念上，晋、唐是一脉相承的。

同时，孙过庭特别重视楷书，这也是他深入学习二王的心得体会。王羲之学钟繇主要学的就是楷书，在《题卫夫人〈笔阵图〉后》一开篇就说宋翼学钟繇楷书点画如何如何，楷书是单字用笔最丰富的书体。点画交待因为具体的技法学习必须建立在楷书基础之上，

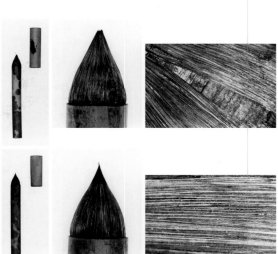

日本奈良东大寺正仓院藏唐笔

图七　正仓院唐笔

最清晰明确，用笔规范由此树立，这也是最容易被现代人忽视的地方。《书谱》云：「草不兼真，殆于专谨；真不通草，殊非翰札。真以点画为形质，使转为情性；草以点画为性情，使转为形质。草乖使转，不能成字；真亏点画，犹可记文。回互虽殊，大体相涉。」指出了草书与楷书用笔的异同，在这里我们要特别强调其共同点，就是用笔使转。什么是使转呢？《书谱》云：「使，谓纵横牵掣之类是也；转，谓钩环盘纡之类是也。」通过具体点画的训练，靠运腕完成。楷书点画是形质，是技法基础，在此基础上才谈得上用笔使转的变化，形质是为使转服务的，而使转用笔的精准与节奏的控制，主要体现在使转的力度与顺逆转化的上，而这个力度与变化脱离楷书就无从训练，草书用笔的力度与变化只能是单一和单薄。所谓书法学习主要靠临摹，其要求「察之者尚精，拟之者贵似」《书谱》，就是靠这种用笔的不断变化形成的节奏的丰富性来体现的。观察什么呢？一是点画出入之际，二是点画间用笔的转换。表面的像是没有意义的，也不可能达到神似，而内在用笔节奏的像才是把握其内在精神的唯一方法。就技法来说要达到『一点成一字之规，一字乃终篇之准。违而不犯，和而不同；留不常迟，遣不恒疾，带燥方润，将浓遂枯；泯规矩于方圆，遁钩绳之曲直；乍显乍晦，若行若藏；穷变态于毫端，合情调于纸上；无间心手，忘怀楷则』，就是要下狠功夫进行技法的锤炼，将技法规律与自己的心性紧密融合无间，以至于发于手端的任何用笔变化都既是自由的，又是合乎用笔规律的，即《庄子·天道》所谓的『不徐不疾，得之于手而应于心』。基本上是『初学分布，但求平正；既知平正，务追险绝，既能险绝，复归平正。初谓未及，中则过之，后乃通会。通会之际，人书俱老』《书谱》。其实，临摹的过程也是创作的过程，临摹的终极体验是通过还原作者的创作过程与自我的性情相感发，从而激发将自我的创作灵感，以达到与古人的精神交流。在临摹的过程中，由于古人用笔强劲，我们往往容易将其弱化，所以需要强化用笔副度、节奏，要过之，最终才能慢慢接近古人那个度。这种贯穿作者一生的技法训练与作者人生情感的不断激发磨合，最终才能达到羲之那种『思虑通审，志气和平，不激不厉，而风规自远』的艺术境界，这也是人生境界。又如徐复观《中国艺术精神》云：「庄子之所谓道，落实于人生之上，乃是崇高的艺术精神，而他由心斋的工夫所把握到的心，实际乃是艺术精神的主体。由老学、庄学所演变出来的魏晋玄学，它的真实内容与结果，乃是艺术性的生活和艺术上的成就。」魏晋书法正是这种精神最为直接的体现。

关于《书谱》的传播与影响

《书谱》无论其书论还是书法，都可横绝古今，更何况是合二为一的巨制。所以，即使孙过庭官职比较低，还是对唐代书坛产生了一定的影响，并且远播海外。孙过庭作《书谱》在垂拱三年（六八七），唐顺宗永贞元年（八〇五），日本遣唐使空海在长安曾临摹《书谱》片段并过录其文。（图八、九）空海所临底本是否就是现在流传的这一件已无法确定，但从其临作可知必是与此本极为相近的本子。一般认为空海

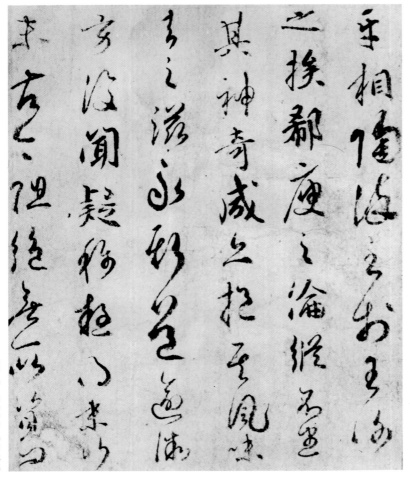

图九 空海书《书谱》

图八 《书谱》与空海临本对比

笔墨纸砚

执笔方法

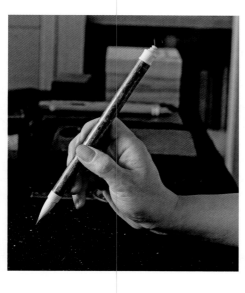

图十一　执笔图

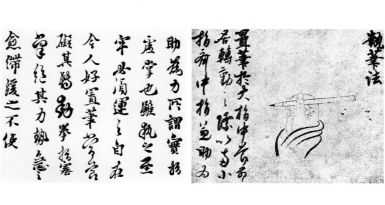

图十　空海所绘执笔图

在长安的书法老师是韩方明，如《弘法大师·空海与书法》云：『空海说过「遇见『识书者』」的老师』这位老师可能是韩方明或是别人，但没有具体史料证明。

王羲之、王献之→智永→虞世南→陆柬之→陆彦远→张旭→徐浩→徐璹→韩方明，可知：

在这条线上，王绍宗书法受虞、陆的影响很大，作为王绍宗的好友，孙过庭书法受虞、陆的影响很大，我们也可以从侧面了解孙过庭的笔法特点，及用笔在孙过庭之后的变化。笔者之所以重视空海，是因为他不单入唐学习书法取得很大进步，而且将唐人笔制带回了日本。空海在长安学习了新的毛笔制作方法，又传授给一名叫「坂名井清川」的制笔人，并将狸猫笔根据书写楷书、行书、草书和写经的不同用途做成四支，进献给嵯峨天皇。可见，他是忠实地取法唐人的，这也是他的价值所在。其《高野大师真迹书诀》中绘有执笔二手，在单钩执笔图后题云：『置笔于大指中节前，居转动之际，以两小指齐中指兼助为力，所谓实指虚掌也。虽执之至牢，必须运之自在。今人好置笔当节，碍其转动，拳指塞掌，绝其力势，急之愈滞，缓之不使。』（图十）这与韩方明《授笔要说》中所载徐璹执笔法极为相近，或可上溯孙过庭用笔。这也可说明其师承韩方明的可能性。《高野大师真迹书诀》所记唐人用笔较为详尽，我们也可据此以论唐人笔法。《书谱》之影响，唐以后主要靠刻帖，如宋徽宗《大观太清楼帖》，之后多据此翻刻，化身千万，影响深远。《书谱》之地位实以此确立，毕竟能见到真迹的人是极少的。

《书谱》临摹技法

一、执笔法。前面我们已提到孙过庭所用执笔法为单钩斜执笔（由其点画用笔特征推断），这是唐代中期以前的主要执笔法，到韩方明的时代（唐贞元年间），双钩执笔已占明显的优势。这说明生活起居发生了变化，书写姿势的抬升，手腕只能靠在桌子上，手肘一直延单钩由于执笔较低，反而限制了运腕的幅度，而双钩提腕既可增强指的钩力，又可增大运腕的范围幅度，就马上流行起来，一直延用至今。所以，我们临《书谱》，在执笔上要扬长避短，没有必要一定要用单钩，用双钩斜执笔就可以了，笔与纸面大约呈七十角度。

（图十一）

二、运笔法。执笔的目的是为了更好地运笔，运笔的关键在运腕，腕运活了，点画才生动、有力度、有变化。如虞世南《笔髓论》所云：『草即纵心奔放，覆腕转蹙，悬管聚锋，柔毫外拓，左为外，右为内，起伏连卷，收揽吐纳，内转藏锋也。』又如包世臣《艺舟双楫》所云：『大令草常一笔环转，如火筯划灰，不见起止。然精心探玩，其环转处悉具起伏顿挫，皆成点画之势。』由其笔力精熟，故无垂不缩，无往不收，形质成而性情见，所谓画变起伏，点殊衄挫，导之泉注，顿之山安也。后人作草，心中之部分，既无定则，毫端之转换，又复鲁莽，任笔为体，脚忙手乱，形质尚不备具，更何从说到性情乎！』说明运腕的目的在用笔使转遒劲，这样行笔才能收放自然，灵活多变，而避免过于鲁莽简单。

这里要特别提到的一点，就是古人写书信，文稿都是先折纸，后书写，这样会写得相对整齐一点。当然，由于在书写过程中随着情绪的变化，字形渐大，常常会写在折痕处，形成突然中断、跳跃的笔画，常见有一顿挫处，后人称之为节笔。如启功《孙过庭〈书谱〉考》云：『笔法有一种异状，为临写所不能得者。即凡横斜之笔画间，常见有一顿挫处，如竹之有节。且一行中，各字之顿挫处常同在一条直线之地位，如每行各就其顿挫处画一线，以贯穿之，其线甚正而且直。又各行之间，此线之距离，又颇停匀。且此线之一侧，纸色常有污痕，而其另一侧，则纸色洁净。盖书写时就格中书写，渐后笔势渐放，字渐大，常骑在折痕之上写，如写折扇扇面，凸棱碑笔，遂成竹节之状，其未值凸棱之行，则平正无此顿挫之节。纸上污痕，亦由未装背时所磨擦者。』就《书谱》来说，节笔虽然非有意为之，却增添了一些这些意外的效果，反而使用笔、章法显得更为丰富生动，如果有兴趣的话也可依样临写出来。（图十二）

图十四 唐纸

图十三 狼毫笔

三、结构。草书结构由于点画的大量减省，不像楷书那样严整有规律，往往需要书者临时制宜，纵情适变，因势相生，上开下合，左密右疏，牵丝映带，相映成趣。特别要注意点画向背，以成结字体势张力。

四、行气。张怀瓘《书议》云：『然草与真有异，真则字终意亦终，草则行尽势未尽。或烟收雾合，或电激星流，以风骨为体，以变化为用。有类云霞聚散，触遇成形；龙虎威神，飞动增势。』说明草书用笔、字势、行气都是因势相生、随机应变的。《书谱》毕竟是小草，在行气上相对较为平正，摆动幅度不大，并且这是三千七百多字的长篇书论，从内容上来看，也不可能写得过于宕荡起伏，属于意气平和之作。所以有《述书赋》『千纸一类，一字万同』之讯。

五、章法。行与行的组合形成章法。行气、章法最终由用笔节奏体现，而这种节奏又是建立在行文体例节奏之上的。文章慷慨激昂，章法多宕荡起伏，纵横奔放，文章闲雅，章法多平实端庄。《书谱》无疑属于后者，开篇节奏舒缓，中间多有起伏，到篇尾复归于平正，用笔节奏总体上清新明快。

六、关于工具材料的选择。尽量找与之性能相近的，笔可选用狼毫，要求尖、齐、圆、健、腰力强，束锋好。（图十三）唐人多用麻纸，经过打磨，细腻紧致几乎不渗墨，如正仓院藏唐纸。（图十四）《书谱》就是写在单张纵三一厘米，横二六点八厘米的麻纸上拼接而成的。所以，最好选用光洁细腻不大渗水的手工元书纸或雁皮纸。墨最好买一块好一点的墨锭手磨，因为墨汁胶重，易滞笔，而手磨出的墨锭墨轻，书写流畅，墨色层次丰富。若时间、条件不允许，那就只能用墨汁了。砚台可选端砚或歙砚，端砚细腻，歙砚发墨快，各有优点，可根据自己的喜好选购。

图十二 节笔

6

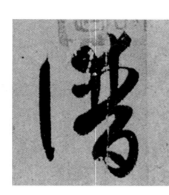

注意入锋角度

侧锋使转

用笔外拓

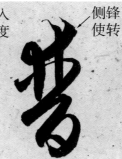

注意用笔的顺逆转换

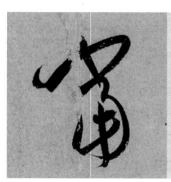

露锋逆势外拓

笔锋转换

注意用笔顺逆节奏

用笔连卷

侧锋刷掠

用笔顺逆转换

使转外拓

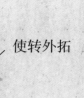
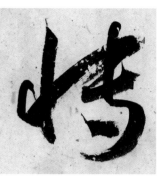

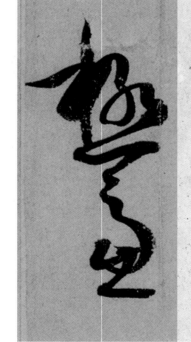

注意用笔的顺逆转换与节奏的变化

用笔节奏舒缓明快,因势相生

笔势强劲

用笔顺逆转换自由舒展,节奏明快

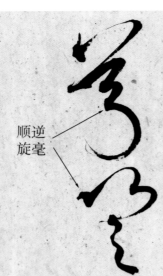

注意用笔节奏、幅度的变化

顺逆旋毫

用笔内转藏锋

注意用笔起伏

用笔露锋逆势外拓

牵丝映带

注意用笔起伏

露锋使转

注意用笔节奏

注意用笔的顺逆转换

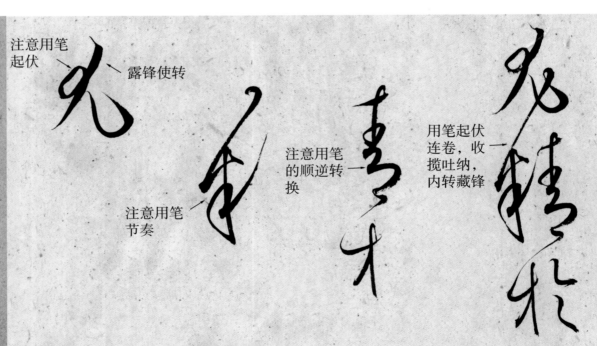

用笔起伏连卷，收揽吐纳，内转藏锋

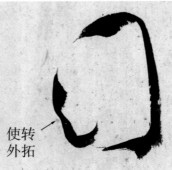

使转外拓

侧锋刷掠

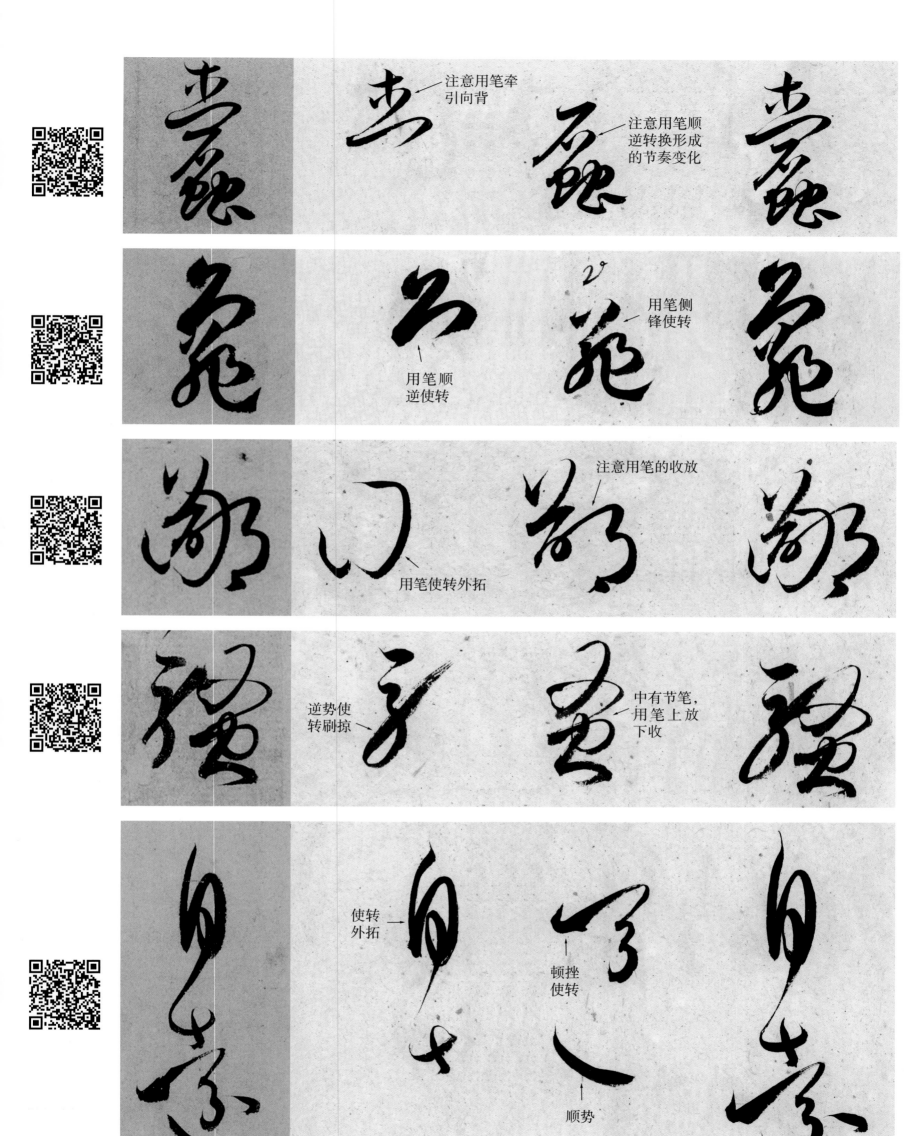

注意用笔牵
引向背

注意用笔顺
逆转换形成
的节奏变化

用笔侧
锋使转

用笔顺
逆使转

注意用笔的收放

用笔使转外拓

逆势使
转刷掠

中有节笔,
用笔上放
下收

使转
外拓

顿挫
使转

顺势

注意用笔的
顺逆转换

节笔，顿挫疾提

注意点画
的映带

注意笔顺

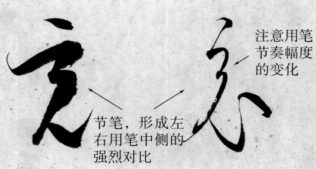
节笔，形成左
右用笔中侧的
强烈对比
注意用笔
节奏幅度
的变化

用笔使转外
拓，形成向
背关系

注意笔顺，
用笔要精到

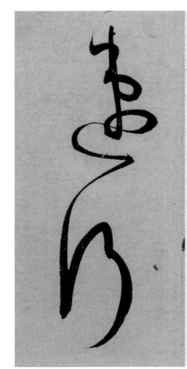
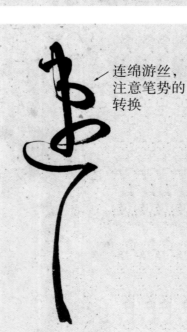
连绵游丝，
注意笔势的
转换
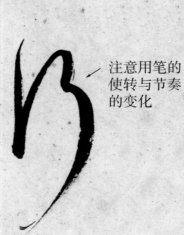
注意用笔的
使转与节奏
的变化

首行用笔节奏平缓、周到，签名牵丝映带，速度较快。

此行用笔节奏平缓，行气疏朗，用笔顺逆使转，要交待得清晰自然。

此行的字笔画少，行气疏朗，用笔舒缓，注意呼应和向背。

此行行气疏朗，用笔沉稳，顺逆转换，自然而含蓄。

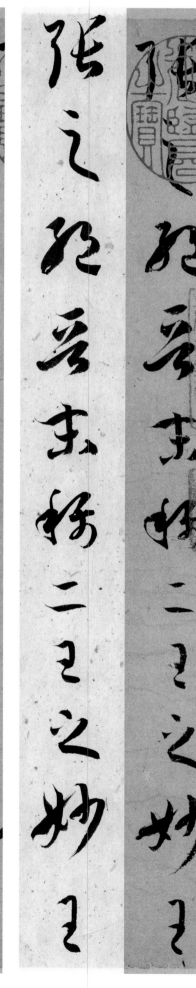

此行上半部节奏明快，注意用笔入锋使转角度的变化。

此行用笔速度加快，节奏强烈，注意用笔的中侧转换与向背变化。

此行用笔幅度增强，注意文章节奏与用笔节奏之间的关系。

此行用笔起伏较大，注意用笔的牵丝映带与向背，结字上开下合。

此行用笔节奏明快，要特别注意用笔的出入之际，这样才能明了用笔是如何中侧转换的。

此行用笔舒缓，点画沉稳，注意用笔的翻转变化。

此行用笔节奏明快，字形大小变化强烈，注意笔锋的转换，基本上是侧锋使转写出来的。

此行用笔节奏明快，要特别注意用笔节奏与用墨枯湿的对应关系。

此行用笔节奏变化强烈，注意字形大小的变化，加强用笔映带。

此行行气疏朗，用笔精到舒缓，轻松自然。

此行用笔节奏明快，注意用笔碰到纸的折痕所产生的节笔。

此行用笔幅度适中，注意字的姿态，点画呼应，用笔制掠。

14

此行上部笔势开张；下部字形平正，用笔要精到。

此行行气疏朗，上下两部分节奏变化强烈，注意用笔的中侧转换，刚劲而果断。

此行行气疏朗，用笔轻快，字形整体平正。

此行上部疏朗，下部用笔稍强烈；注意向背，结字有顾盼之意。

此行行气疏朗，用笔肯定果断，节奏舒缓，注意开合。

此行上部笔势开张；下部收敛紧凑，用笔中侧刷掠，注意呼应。

此行字形较大，行气相对紧密，结构左密右疏，上松下紧。

此行用笔节奏明快而急促，与前一行形成强烈的对比。

此行用笔节奏明快，笔势强劲，出现飞白，字形摆动强烈，变化多姿。

此行中下部用笔舒展，转换自然灵动，与前一行的紧密形成对比。

此行字形紧凑，字距疏朗，用笔明快自然。

此行行气疏朗，字形变化不大，用笔顺势而为，轻快平和。

此行行气疏朗，用笔节奏明快，点画飞动，中侧转换自然。

此行用笔节奏明显加快，使转纵横，用笔自由连绵。

此行用笔节奏明快，特别是三字连笔，圆劲果断。

此行字形大，字距紧凑，用笔幅度大，行气摆动强烈。

此行用笔变化多，中侧转换强烈，注意用笔幅度与结字疏密之间的关系。

此行上疏下密，用笔转换自然，节奏明快，有连笔的字，笔势连绵。

此行节奏舒缓，用笔圆润，中侧转换幅度不大。

此行节奏舒缓，用笔圆润，中侧转换的幅度不大。

此行行气疏朗，注意用笔呼应向背所形成的字的体势姿态。

此行笔画多，用笔节奏明快，字形变化也比较大，用笔不断顺逆翻转，体势开张。

此行行气疏朗，注意用笔顺逆、中侧节奏的转换。

此行字的大小、疏密变化强烈，最后三字用笔侧锋刷掠，中侧转换强烈。

此行相对平正，节奏平缓，用笔肯定果断，顺逆转换自然。

此行笔势开张，字形大小对比强烈，用笔中侧转换幅度极大。

此行行气疏朗，与行文语气相应，结体相对平正，上开下合，疏密有致。

此行上部用笔平缓，下部用笔中侧转换强烈。

25

此行上部用笔细劲，牵丝映带；下部用笔侧锋使转，幅度强烈。

此行上部用笔牵丝映带，节奏舒缓；中部侧锋刷掠，下部用笔轻快、紧凑。

此行行气疏朗，用笔舒展，中侧顺逆转换自然，节奏平缓。

此行行气摆动较大，笔势开张，结构左右顾盼，用笔牵丝映带，笔势连绵。

此行用笔节奏强烈，笔势开张，点画细劲连绵。

此行上半部笔势开张，用笔使转纵横；下半部用笔收敛紧凑。

此行行气平正，上部用笔牵丝映带，节奏明快，下部笔饱满圆润，节奏舒缓。

此行用笔舒缓，行气摆动不大，字形各具姿态，生动自然。

此行行气疏朗，字形各具姿态，用笔节奏舒缓。

此行用笔节奏变化极大。上部笔势开张，用笔的节奏、幅度强烈；中部用笔中侧转换，节奏稍缓；下部用笔收敛平缓。

此行用笔幅度变化强烈。上部舒缓，中部转强，下部复归舒缓。

此行行气疏朗。上部笔势开张，节奏明快；下部用笔节奏舒缓。

此行用笔节奏变化较大。上部笔势开张，注意顺逆、中侧转换，节奏舒缓；下部中侧转换，幅度、节奏强烈。

此行用笔幅度变化较大，注意结构顾盼，用笔精到，节奏明快。

此行行气疏朗。上部用笔强劲，笔势开张，节奏强烈；下部用笔收敛，节奏平缓，上下形成强烈的对比。

此行用笔中侧转换的幅度极大，点画使转外拓，形成强烈的体势。

此行笔势连绵，上部疏朗，节奏平缓；中部牵丝映带；下部用笔节奏与粗细变化较大。

此行用笔节奏舒缓，顺逆转换，清晰精到。

此行用笔节奏明快，点画细劲，牵丝映带，自然流畅。

此行节奏舒缓，用笔不激不厉，映带自然。

此行用笔幅度变化
强烈，与前一行形
成鲜明对比。上部
结构上开下合，笔
势开张；下部用笔
中侧刷掠。

此行又复归舒缓平
正，笔意连绵，注
意用笔的中侧顺逆
转换。

此行用笔幅度变化
较大，笔势开张，
节奏明快，顺逆、
中侧转换要自然到
位。

此行上部字距疏
朗，点画细劲，笔
势开张；下部用笔
紧凑，笔势收敛。

此行用笔轻快，顺逆转换轻松自然，结体因势而生。

此行字形大小、粗细变化较大，注意体势情态，临习时要刻意强化。

此行行气疏朗，注意用笔的中侧、顺逆转换及由此形成的点画向背，以此形成体势张力。

此行字形左右摆动比较大，极具姿态，注意用笔与体势之间的关系。

此行用笔节奏变化强烈。上部笔意连绵，牵丝映带；下部中侧转换，节奏强烈。

此行用笔轻松自然，节奏舒缓，注意结体的开合。

此行上部点画细劲，用笔节奏较快；下部节奏舒缓，字势平正。

此行行气疏朗，用笔节奏平缓，点画精到自然。

此行字体较大，行气紧密，用笔外拓，结体开张。同样写在折痕上，用笔跳跃。

此行也写在折痕上，用笔跳跃，结体紧凑，与前一行形成强烈的对比。

此行用笔幅度、字形摆动都很强烈，中侧转换，笔势强劲。

此行用笔节奏又复归平缓，用笔使转映带，笔意连绵，注意用笔的向背。

此行点画轻松活
泼，注意用笔的中
侧、顺逆转换，避
免结体匀称。

此行行气疏朗，用
笔翻转映带，节奏
平缓，点画精到。

此行字形摆动强
烈，用笔中侧转换，
点画精到，节奏明
快。

此行上部用笔细劲
圆转，牵丝映带；
中部用笔中侧转
换，幅度很大；下
部逐渐收敛，归于
平正。

此行用笔节奏变化强烈。上部字距疏朗，用笔舒缓；下部牵丝映带，节奏明快。

此行用笔连绵，注意字势的变化及行气的摆动。

此行用笔节奏舒缓，字形大小变化不大，用笔沉稳，点画精到。

此行行气疏朗，由于《书谱》行数多，注意行与行之间用笔节奏的对比。

此行节奏舒缓，上部疏朗；；下部紧凑，用笔中侧转换，轻松自然。

此行字形大小变化很强烈，笔势连绵，注意用笔中侧、顺逆节奏的转换，张弛有度，生动自然。

此行节奏明快，用笔幅度变化强烈，注意笔势的映带与转换。

此行上部笔势开张；中部用笔顺逆转换，力量饱满；下部笔势收敛，这是《书谱》行气处理的基本规律。

此行用笔幅度变化极大，出现四字连笔，笔势连绵，与前一行形成强烈的对比。注意字形的收放。

此行用笔节奏变化强烈。上部笔势开张，使转纵横，下部笔势收敛，点画轻松跳跃。

此行用笔节奏变化强烈，草贵使转，注意用笔使转的弧度及顺逆转换形成的体势张力。

此行行气疏朗，上部用笔细劲，节奏明快；下部圆润饱满，节奏舒缓。

此行用笔节奏舒缓，注意点画的牵丝映带。

此行用笔翻转，中侧映带，节奏变化强烈。

此行行气疏朗，字形较为平正，用笔要精到。

此行字距疏朗，用笔节奏平缓，点画轻松自然。

此行字形大小变化
较大。上部用笔细
劲，节奏明快；下
部中侧转换，节奏
平缓。

此行上部用笔舒
缓；下部笔势连
绵，节奏强烈。

此行体势强劲，注
意用笔顺逆、中侧
的转换。

此行字形大小变化
极大。上部笔势开
张，正好写在折痕
上，用笔跳跃，粗
细，节奏变化强烈。

此行节奏明快，注意用笔取势方向的变化。

此行字距疏朗，正好写在折痕上，用笔跳跃，注意结字的收放。

此行字距紧凑，用笔幅度变化强烈，下部笔势开张，与前一行形成强烈的对比。

此行用笔节奏强烈，与前一行相近，也是写在折痕上，注意节笔，加强上下两部分用笔节奏的对比。

此行行气疏朗，用笔轻松自然，注意呼应及中侧转换。

此行字势摆动，行气强劲。上半部笔势开张，注意上下两部分用笔节奏的变化。

此行笔势强劲，字势摆动，行气激荡，注意用笔中侧、顺逆转换，使笔势不断增强，并以此带动字势。

此行上半部笔势强劲，字势摆动，下部用笔收敛，趋于平正。

此行写在折痕上，用笔幅度大，字距紧凑；下部笔势开张，与前一行形成鲜明的对比。

此行用笔幅度大，行气摆动强烈，正好写在折痕上，注意用笔节奏的变化。

此行用笔幅度强劲，字距紧凑，正好写在折痕上，注意节笔形成的用笔跳跃及粗细对比。

此行节奏相对平缓，注意笔势与字势之间的关系。

此行用笔节奏、幅度变化强烈，特别是侧锋刷掠形成枯笔，注意墨色的变化。

此行节奏明快，行气摆动不大，点画精到，用笔的中侧对比强烈。

此行字形大小变化，用笔中侧转换都很强烈。上部笔势开张，侧锋刷掠；下部用笔紧凑而收敛。

此行上部用笔细劲；下部用笔侧锋刷掠，点画短促，上下用笔形成强烈的对比。

此行字形变化不大，用笔节奏明快，点画精到。

此行节奏明显加快。上部注意笔势映带，中部加强用笔的中侧转换，下部点画细劲。

此行节奏平缓，用笔沉稳而精到，注意牵丝向背。

此行行气相对舒缓。上部笔势开张外拓，点画映带；下部平稳内敛。

一行节奏舒缓，字形相对平正，注意用笔曲直、松紧的对比。

此行字形大小、疏密变化比较大，行气摆动比较强烈，用笔要圆转精到。

此行行气摆动较强烈，姿态生动，用笔节奏明快，用墨较干，出现飞白，与前一行形成墨色枯湿的对比。

此行字形平正、独立，行气不强，注意用笔的顺逆转换与映带。

此行用笔舒缓，行
气疏朗。

此行行气平稳，注
意用笔节奏的变
化，特别是蘸墨前
后用笔节奏与墨色
的变化。

此行行气平正，字
形大小变化强烈，
特别是『龟鹤』二
字，与前一行形成
强烈的对比。

此行行气紧凑。上
部字势摆动；下部
平稳，点画精到。

此行行气紧凑，注意用笔产生笔势，笔势的不断转换加强，即体势，体势的组合形成行气。

此行用笔轻松跳跃，节奏明快，注意笔势的开合与转换。

此行用笔中侧转换的幅度较大，形成上下两部分用笔节奏的变化。

此行注意字的姿态，即用笔与字势的关系。

此行用笔节奏变化强烈，以笔势带动字势，使行气产生摆动，显得生动多姿。

此行行气相对平正，用笔转换自然而精到，注意呼应。

此行行气疏朗，字形平正，节奏平缓，用笔要精到。

此行行气相对平正，侧锋用得比较多，注意用笔的中侧转换。

漢末伯英下少一百六十餘字

此行墨迹缺失，以刻本补之，用笔幅度强劲，节奏明快。

临刻本要尽量还原其墨书的效果，此行用笔节奏变化强烈，要刻意强化。

此行行气摆动比较强烈，注意用笔与字势的关系，强化用笔节奏。

此行行气紧凑，要强化用笔的顺逆转换，节奏要明快。

57

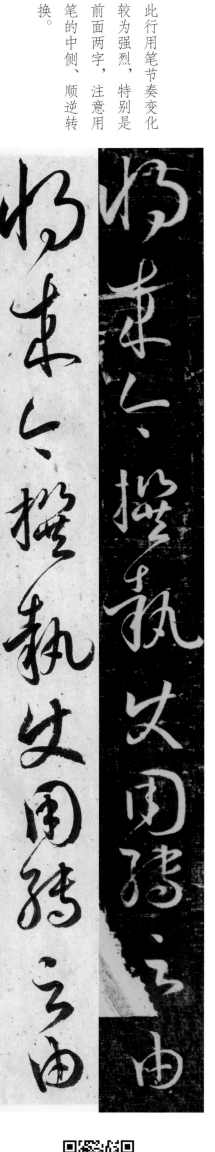

此行用笔幅度强劲，特别是上半部，笔势开张，侧锋外拓刷掠，字势由此而生。

此行用笔节奏与前一行相近，要加强用笔中侧、顺逆转换。

此行用笔强劲。上半部笔势开张，要加强中侧转换，下半部稍平正，点画要精到。

此行行气平正，临摹时用笔要精到。

汉末伯英下少一百六十余字

此行用笔节奏舒缓。

此行连笔较多，以中锋用笔为主。

此行整体较为疏朗，用笔顺逆翻转。

此行用笔幅度较大，字形摆动较为强烈。

此行上部点画细劲，笔势开张；中部有改笔，侧锋刷掠；下部结体紧凑收敛。

此行用笔幅度变化较大，笔势强劲，字势摆动。

此行用笔使转幅度较大，笔势开张。

此行用笔幅度变化较大。上部点画细劲，牵丝映带；下部侧锋刷掠，笔势纵横。

此行用笔幅度变化较大，笔力饱满，体势强劲。

此行用笔幅度、节奏变化较为强烈。

此行上部笔势强劲，体势开张；下部逐渐收敛，上下对比强烈。

此行用笔中侧转换对比强烈，写在折痕上，形成节笔。

此行为刻本，要加强用笔的中侧转换。

此行为刻本，注意点画粗细变化、笔势的开合收放。

此行上部紧凑，下部疏朗；上部中锋使转，下部侧锋刷掠。

此行破损较多，用笔中侧转换较为强烈。

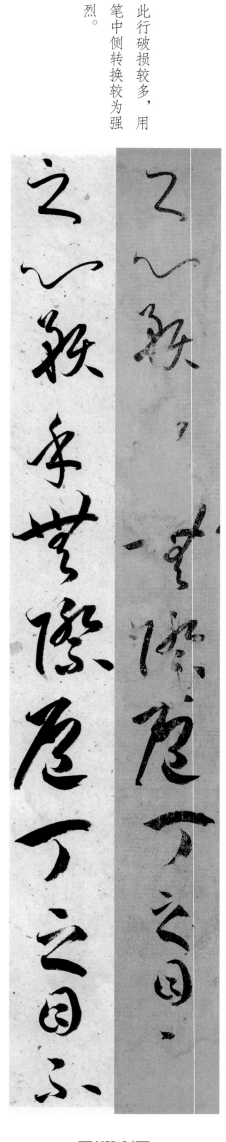

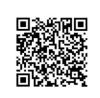

此行写在折痕上，点画跳跃，有刀切之感。

此行写在折痕上，点画跳跃，但行气平正。

此行上部笔势强劲，下部用笔平缓。

此行用笔相对平稳，字势右倾。



此行用笔较为收敛，字形紧凑，注意用笔的顺逆转换。

此行用笔较为收敛，字形紧凑，注意用笔的顺逆转换。

此行用笔幅度强劲、笔势开张。

此行用笔幅度变化较大，但字形摆动不大，较为平正。

此行点画相对圆润，节奏舒缓。

此行用笔较为收敛，字形紧凑，注意用笔的顺逆转换。

此行用笔幅度强劲、笔势开张。

此行用笔幅度变化较大，但字形摆动不大，较为平正。

此行点画相对圆润，节奏舒缓。

此行点画圆润，节奏明快，用笔清晰果断。

此行用笔跳跃感很强，用笔中侧的转换也很强烈。

此行用笔整体平缓，行气疏朗。

此行行气平正，第二字有改笔，点画变粗，用笔节奏明快，点画飞动。

此行节奏平缓，用笔精到，点画清晰，注意用笔翻转顺逆转换。

此行右倾，字与字间粗细变化明显，注意中侧锋转换和节奏变化。

此行节奏舒缓，注意字间用笔的开合，下部注意用笔要精到。

此行用笔幅度加强，节奏加快，注意纸的折痕造成笔画的跳跃。

此行注意折痕处节
笔的跳跃，用笔圆
润。中下部注意点
画的粗细疏密对比
很强烈。

此行笔笔明显，笔
画跳跃，用笔肯定
果断，笔势强劲。

此行注意由节笔形
成的点画跳跃，以
此形成强烈的用笔
节奏。

此行折痕处用笔跳
跃，中部用笔节奏
加强，下部收敛。

此行上疏朗下紧凑，用笔变化强烈，注意中侧转换；下部点画密集，牵丝映带，交待清晰。

此行行气平正，节奏上部略快，下部舒缓，注意用笔的顺逆转换。

此行行气疏朗，用笔舒展，中侧顺逆转换自然，节奏平缓。

此行用笔节奏平缓，用笔使转映带，笔意连绵，注意相似结体间用笔的变化。

此行正好写在折痕上，上部用笔凝重，幅度大，点画的粗细变化逐渐强烈，注意笔势的开合；下部用笔收敛。

此行点画粗细变化强烈，上部注意用笔的弧度与张力；下部注意字形与体势。

此行写在折痕上，用笔节奏变化强烈。上部笔意连绵；下部中侧转换，节奏强烈。

此行字形左右摆动比较大，极具姿态，注意入锋角度的变化。

此行上部用笔舒缓，中部节奏加快，下部牵丝映带。注意行气的疏密变化。

此行用笔幅度强烈，字形的摆动也很大，注意笔锋的转换与体势的变化。

此行用笔节奏明快，笔势强劲。中部点画细劲；下部粗细变化强烈，注意笔势的转换。

此行节笔不强烈，字形较平正，点画圆润，注意『丽』字的笔顺。

此行字形摆动强烈，笔势开张，注意由折痕产生的用笔跳跃及变化。

此行相对平正，节奏平缓，用笔肯定果断，顺逆转换自然。

此行节奏舒缓，用笔圆润。中部节奏加快，用笔细劲，注意笔势的转换与节奏的变化。

此行行气疏朗，注意用笔顺逆、中侧、节奏的转换，用笔要周到自然。

此行用笔幅度较大，字与字之间关系紧凑，注意笔锋翻转与疏密对比。

此行正好写在折痕上，用笔跳跃，幅度大，粗细变化强烈，注意书写节奏的变化。

此行也写在折痕上，用笔跳跃，笔势强劲，字势摆动以成行气。

此行用笔使转外拓，幅度变化强烈。上部舒缓，中部转强，下部复归舒缓。

此行用笔节奏明快，笔势强劲，下部速度加快，字形摆动强烈。

此行字形摆动强烈，笔势开张，注意由折痕产生的用笔跳跃及变化。

此行用笔幅度的变化很强烈，点画跳跃，注意对用笔节奏的控制。

此行字与字关系紧凑，字形略小，用笔精到，注意墨色变化与用笔节奏的关系。

此行用笔节奏舒缓，点画圆润饱满，牵丝映带，轻松自然，与前一行形成节奏对比。

此行字形变化较大，中侧转换强烈，注意用笔幅度与结字疏密之间的关系。

此行行气相对平正，用笔精准，节奏平缓，自然流畅。

此行节奏舒缓，用笔圆润，点画精到，牵丝映带明显。

此行用笔节奏舒缓，注意顺逆转换，点画清晰精到。

此行用笔幅度较大，上部以中锋为主，下部多侧锋刷掠，顺逆、中侧转换要自然到位。

此行用笔转换变化强烈，注意使转幅度，加强侧势。

此行行气摆动较大，笔势开张，结构左右顾盼，用笔牵丝映带，笔势连绵。

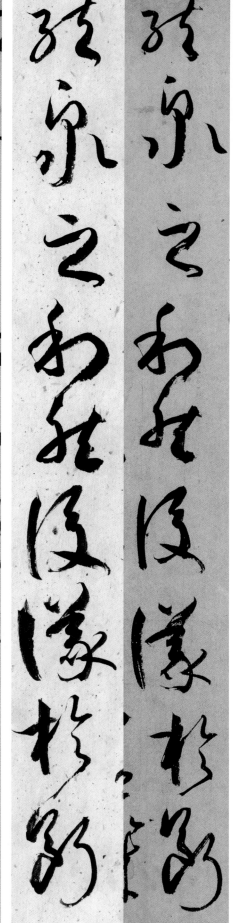

93

此行用笔节奏变化较大，注意顺逆、中侧的转换。

此行用笔中侧转换很强烈，节奏明快，下部用笔转换紧凑、自然、精到。

此行用笔舒缓，点画沉稳，注意用笔的翻转变化。

此行用笔节奏变化强烈，注意体势的变化，加强用笔的映带。

此行写在折痕上，上下部分用笔节奏对比强烈，注意中侧转换，笔势纵横。

此行写在折痕上，形成节笔，上部笔势开张，点画跳跃，中侧对比强烈，用笔要精到。

此行写在折痕上，体势强劲，注意字形大小的变化，用笔顺逆转换，自然生动。

此行写在折痕上，用笔跳跃，幅度大，粗细变化强烈，注意笔势变化的开合。

此行写在折痕上，形成节笔，用笔跳跃，笔势强劲，注意侧锋刷掠。

此行行气疏朗，用笔节奏平缓，点画精到自然。

此行写在折痕上，用笔跳跃，幅度很大，中侧对比极为强烈。

此行写在折痕上，笔势强劲，用笔跳跃形成节笔，中侧对比较为强烈。

此行行气疏朗，字形各具姿态。上部用笔使转，节奏舒缓；下部用笔轻松自然。

此行点画粗细变化强烈，字势相对平正，顺逆、中侧转换要自然到位。

此行中侧转换较为强烈，用笔果断，注意节奏开合与笔势的转换。

此行用笔节奏变化强烈，注意点画衔接，加强用笔映带。

此行行气疏朗，上
部用笔圆润；下部
笔势强劲，中侧转
换自然生动。

此行字形大小、疏
密变化很大，姿态
生动，用笔中侧转
换较为强烈。

此行用笔节奏强
烈，笔势开张。上
部点画细劲，转换
自然，中下部侧锋
刷掠，笔势加强。

此行上部笔势开
张；下部略收敛，
点画圆润。

此行用笔幅度较大，上部笔势开张，下部字与字之间关系收敛紧凑，注意由折痕产生的节笔。

此行用笔节奏明显加强，上部点画细劲，下部加强中侧转换。草书不单重行气，更重行与行之间的变化对比。

此行接近篇末，用笔内旋外拓，笔势强劲。

此行节奏舒缓，用笔圆润，中侧转换的幅度不大。

100

此行用笔的节奏幅度变化强烈。上部牵丝映带，点画细劲；下部侧锋刷掠，出现飞白，上下形成鲜明的对比。

此行用笔节奏强烈，笔势开张，点画细劲连绵。

此行笔势纵横，上部细劲圆润，下部用笔中侧转换幅度很大。

此行用笔节奏明快，粗头乱服，圆劲果断。

此行用笔幅度变化强烈，注意侧锋刷掠。

此行用笔节奏舒缓，点画圆润周到，注意牵丝映带，轻松自然。

此行行气疏朗，用笔肯定果断，节奏明快，注意用笔顺逆中侧的转换。

此行上部用笔节奏明快；下部用笔急促，力量饱满，多侧势。

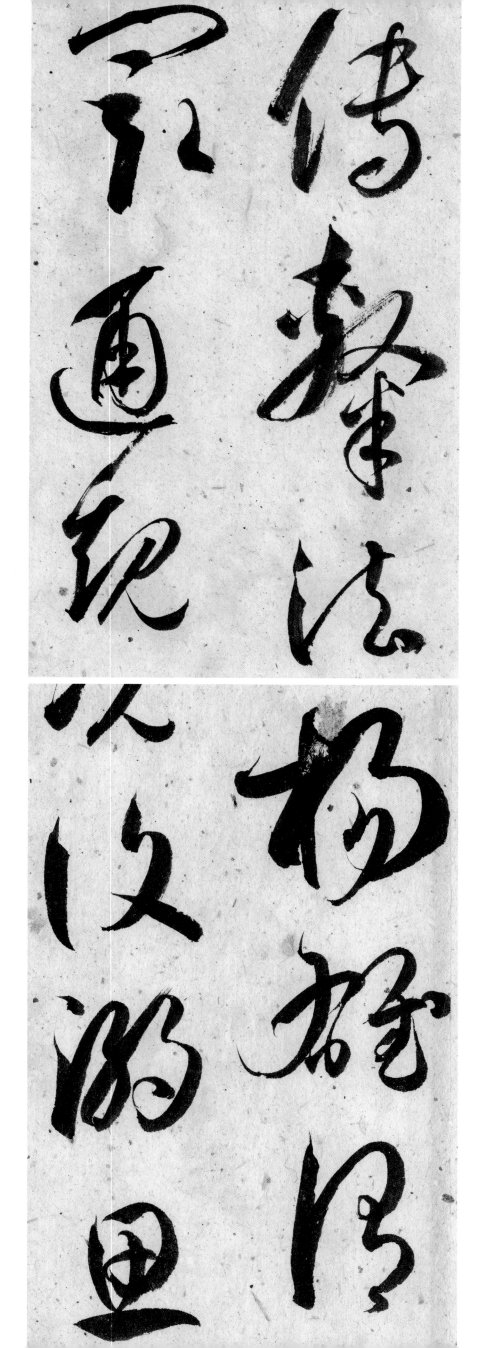

此行用笔舒缓，点画沉稳，注意用笔的翻转变化。

歳次庚子九月志飛於婺州芙蓉峯下

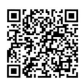

觀滄精神漾松枢樣

松標生涯栗果柜樣

靈之六及雖竟漢彖

及雞陰瀾莩涌

宫稿王国
熟偹将三

紫祸将神
超翻

茫神
翻

图书在版编目（CIP）数据

孙过庭《书谱》实临解密 / 翁志飞著. —— 上海：
上海书画出版社，2021.7
（碑帖名品全本实临系列）
ISBN 978-7-5479-2671-0

Ⅰ.①孙… Ⅱ.①翁… Ⅲ.①草书—书法 Ⅳ.
①J292.113.4

中国版本图书馆 CIP 数据核字（2021）第 136544 号

碑帖名品全本实临系列
孙过庭《书谱》实临解密
翁志飞 著

策　　划　朱艳萍
责任编辑　李柯霖　冯彦芹
审　　读　陈家红
整体设计　瀚青文化
技术编辑　包赛明
视频拍摄　河南电子音像出版社有限公司

出版发行　上海世纪出版集团
　　　　　上海书画出版社
地　　址　上海市闵行区号景路159弄A座4楼
邮政编码　201101
网　　址　www.shshuhua.com
E-mail　shuhua@shshuhua.com
制　　版　杭州立飞图文制作有限公司
印　　刷　浙江海虹彩色印务有限公司
经　　销　各地新华书店
开　　本　787×1092　1/8
印　　张　13.5
版　　次　2021年7月第1版
　　　　　2024年1月第2次印刷
书　　号　ISBN 978-7-5479-2671-0
定　　价　108.00元

若有印刷、装订质量问题，请与承印厂联系